추천의 글

[캘리그래퍼 임정수를 생각하며]

컴퓨터와 디지털의 등장으로 3차 산업혁명 시대가 꽃 피는가 싶더니 어느새 인터넷을 기반으로 하는 유비쿼터스(Ubiquitous)와 빅데이터를 이용한 사물인터넷(IoT)과 온 오프의 융합이 중심이 되는 4차 산업혁명이 눈앞에 다가왔다.
이는 사람대신 인공지능의 소프트파워가 일으킨 혁명이라고 불러도 좋을 것이다. 인간의 힘으로 만든 이런 환경은 우리를 육신적으로 편하고 풍요롭게 하였지만, 상대적으로 인간들이 가지고 있는 직감과 감성의 아름다움은 디지털의 변방으로 밀려나게 되었다.

이제 감성적 아날로그 요소를 듬뿍 가진 캘리그래피는 디지털에 밀려 소외된 우리의 감성을 되살려 표현하는 매력적인 도구가 되었다. 캘리그래피는 글이라는 인문학적 바탕을 가진 예술이기에 임정수의 진가가 나타난다.
캘리그래퍼 임정수는 대학에서 경영학을 전공하고 졸업 후 신문사 기자를 시작으로 수많은 경험을 거친 특이한 이력을 가졌다. 또한 그는 건설업종의 대기업 임원을 거쳐 대형 건설회사의 대표이사를 역임하기도 했으며 현재 서울YWCA 부부합창단의 지휘자이며 '림스캘리그래피연구소'의 대표로 수많은 문하생들을 지도하고 있다. 그는 한때 종합광고대행사에서 부사장으로 십여 년 근무하면서 각종 광고에 캘리그래피를 초기 도입하여 캘리 상업화에 많은 기여를 하였고 그의 손을 거친 캘리 제품 및 캘리 광고가 지금도 많이 쓰이고 있다.

그의 캘리그래피가 독립적 이미지로만 존재하지 않고 스토리텔링적 요소를 지닌 연유도 그의 삶 속에서 만난 다양한 경험과 무관하지 않을 것이며 자칫 가벼움으로 흐르는 것을 막고 글의 함의(含意)와 장중함을 만들어 내는 것 또한 그의 삶의 태도에서 기인한 것이 아닐까 한다

캘리그래퍼 임정수는 글씨를 시각적 감각적으로 접근하는 시선을 가지고 있으며 글을 쓰는 것에 만족하지 않고 새로운 글 표현의 낯섦에 힘들어하지 않는 작가이다. 앞으로 그의 감성이 어떤 글과 이야기를 그리고 써 내려갈지 무척 궁금하다.

한 백 진
단국대학교 커뮤니케이션디자인과 교수
사) 한국브랜드디자인학회 명예회장
대한민국디자인전람회 초대디자이너

머리글

최근 들어 캘리그래피가 우리 생활 속에 깊숙이 들어와 많은 분들의 사랑을 받고 있습니다. 그런데 정작 캘리그래피가 무엇인지를 말하기는 쉽지 않습니다. 어떤 사람은 모필을 이용해서 쓰는 글씨이므로 서예의 일부라고 말을 하고, 다양한 글씨의 모양을 보고는 디자인의 일부라고 말을 합니다. 하지만 그 또한 정확한 정의라고 말할 수 없습니다.

캘리그래피의 사전적 의미는 아름다운 서체란 뜻을 지닌 그리스어 'Kalligraphia'에서 유래된 전문적인 손글씨를 말합니다. 우리나라의 경우 전문적인 캘리그래피의 역사는 그리 길지 않습니다. 서예를 하는 분들이 주축이 되어 시작된 것은 분명하지만 시간이 흐르면서 상업적인 활용이 많아지게 됨으로써 디자인 분야에 가깝게 발전하게 되었습니다. 특히 SNS의 발전으로 감각적이고 시각적인 부분들이 더욱 강조되므로 어느 때보다 디자인적인 측면이 캘리그래피에서 중요한 위치를 차지하게 되었습니다. 또한 화선지와 붓의 경계를 넘어 다양한 재료와 도구를 이용하여 글씨체를 표현하고 공예 분야와 접목되어 입체적인 캘리그래피로 거듭 발전해 가고 있으며 그 활용 범위는 앞으로도 무궁무진해질 거라 생각됩니다.

캘리그래피의 형태는 시대에 맞게 다양하게 변화하고 있지만 작품 내용은 우리의 삶을 그대로 표현하고 있습니다. 글 속에 본인의 경험을 담아내고 느꼈던 감성들을 고스란히 그려내는 캘리 작품은 화려한 기교의 글씨보다 그 사람의 진솔한 삶이 드러날 때 더 큰 감동을 줄 수 있습니다. 모든 언어는 소통을 목적으로 합니다. 캘리그래피는 쓰는 사람의 손을 통해 그 사람의 마음을 전달하는 일입니다. 빠름을 추구하는 디지털 시대에 맞추어 소통 방식 또한 빨라진 대신 삶의 여유는 더 줄어든 듯합니다. 그런 까닭에 아날로그적 감성이 담겨있는 손글씨는 우리의 삶을 좀 더 따뜻하고 정감있게 해주는 역할을 한다고 생각합니다.

이번에 저는 두 번째 '손글씨 담긴 이야기'를 쓰게 되었습니다. 처음 책을 낼 때도 그랬지만, 글씨의 기교보다는 마음을 따뜻하게 하는 글과 나를 다시 돌아보게 하는 글, 함께 공감하는 캘리를 쓰려고 노력했습니다. 지난 2년 동안 블로그에 올렸던 글과 제가 있는 림스 아카데미 전시회 때마다 만들었던, 전시 주제 카피 그리고 메인 작품들을 책에 담았습니다.

바람이 있다면 캘리를 통하여 좀 더 따뜻한 글을 쓰고 나누는 사회가 되길 바라며, 전시를 준비하는 캘리작가들에게 좋은 참고 자료가 되길 바라봅니다. 캘리그래피는 그 내용에 본인이 먼저 감동이 되고, 그 실천을 하지 않으면 좋은 작품이라 말할 수 없음을 우리 모두의 마음에 깊이 새기길 바라며 '캘리는 나의 삶'이 되는 한 해가 되시길 소망합니다.

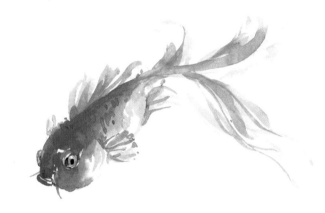

지나간 것은 지나간 대로

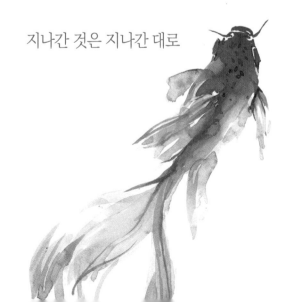

걱정
말고
그대

지쳐가는 저녁과
지쳐간 차른
달로
그런
의미가
맞춰
었죠

- 전인권님의 노래중-

제모든 스치는
순가락
무겁다
한다

-성경말씀-

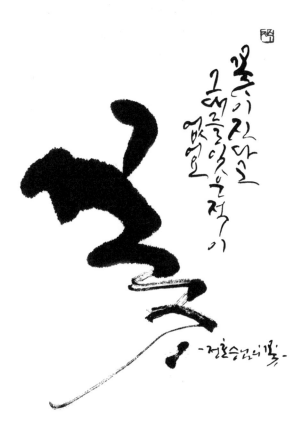

꽃

꽃이진다고
그대를잊은적이
없오

- 정호승그리움 -

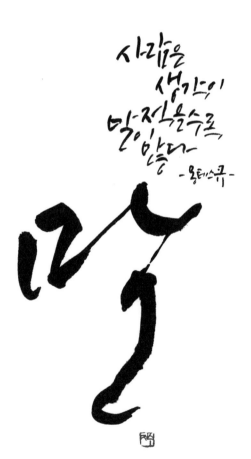

사람은 생각이
발전될수록
말이 많다

- 몽테스큐 -

말

진실하면 후회가 없고
용서하면 원망함이 없으
화목하면 원수가 없으며
참으면 욕됨이 없다

정해욱

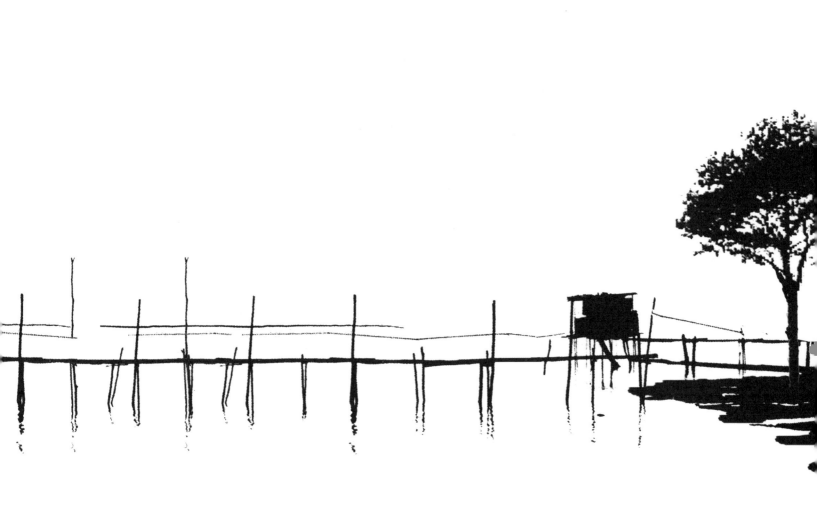

그대는 흘리는
나 그대를
잊고싶어요

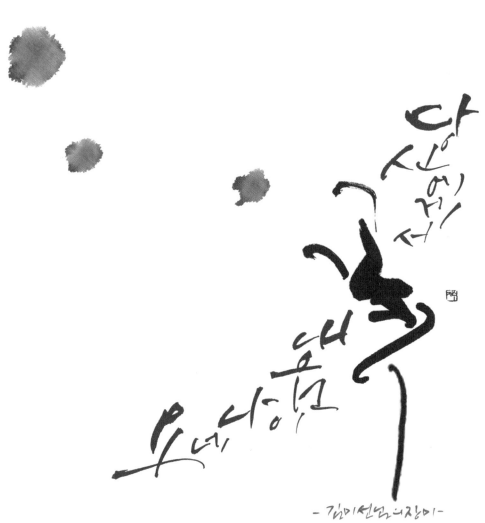

당신에게서
내음
내게
꽃이

- 김미선님의장미 -

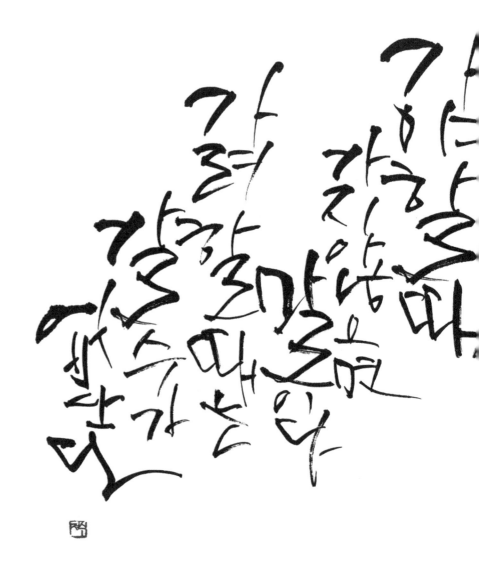

우리는 얼마나 많은 것을
잊고 살아가는지

바람아 햇빛이 무엇인지 아는 순간부터
나무는 가장 알맞게 날씨를 탄다

도종환 님
낮은 곳으로 나무처럼 임서

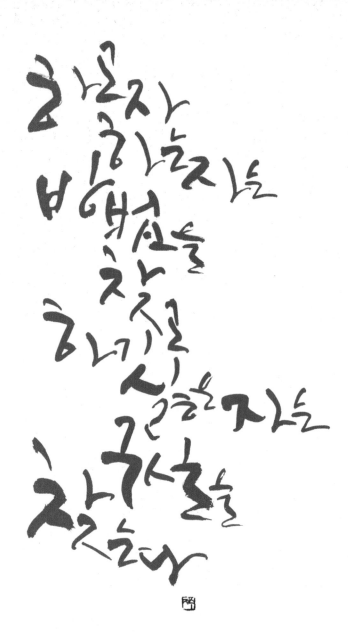

나무는 꽃을
버려야
열매를
맺는다

-화엄경-

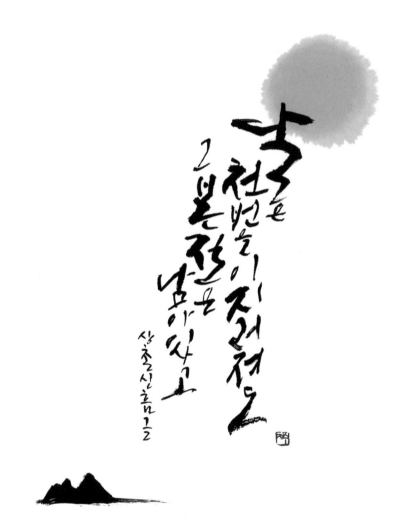

해를
천번을 지켜져도
그 빛은 전혀
낡아있고

상촌식흠 二二

넘말하지마
더듣는다

-이병률님의글에서-

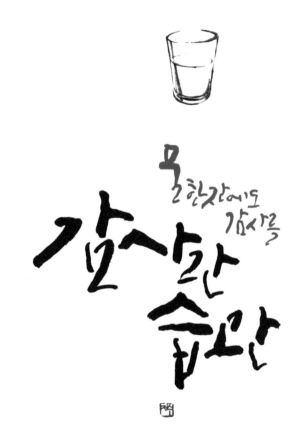

물 한잔에도 감사를
감사한 습관

내가
천사의
말을
한다 해도
사랑
없으면
아무

울림이
없나니라

- 성경말씀 -

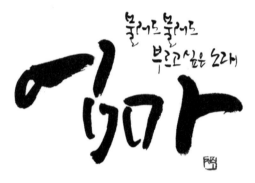

불러도 불러도
부르고 싶은 노래

엄마

선을 보면 착한 것을

반드시 스스로를

들 줄 살피고

이지 악을 보면 몹시

없이 반드시 두려워하는 것을

때 보며 악을 하는 것을

순자의 가르침

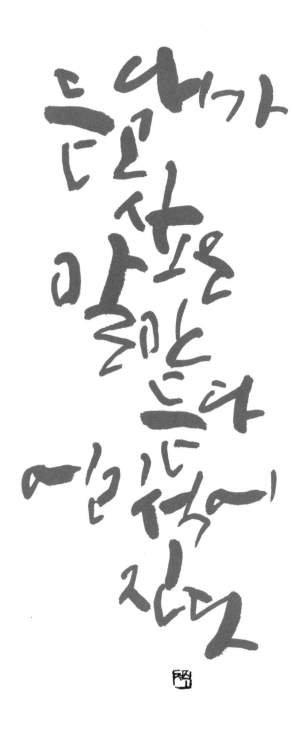

상처를 숙여라 흐라하지 않는다

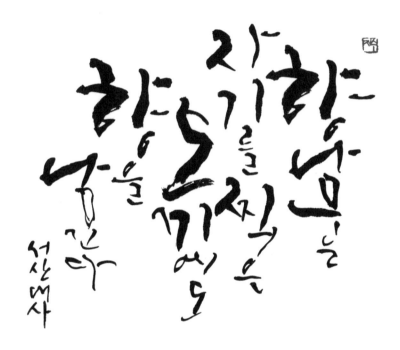

뭔가
할수 없다는
사람이 있는가하면
그것을하는
사람이 있다

-애런 쾨핸-

자신감

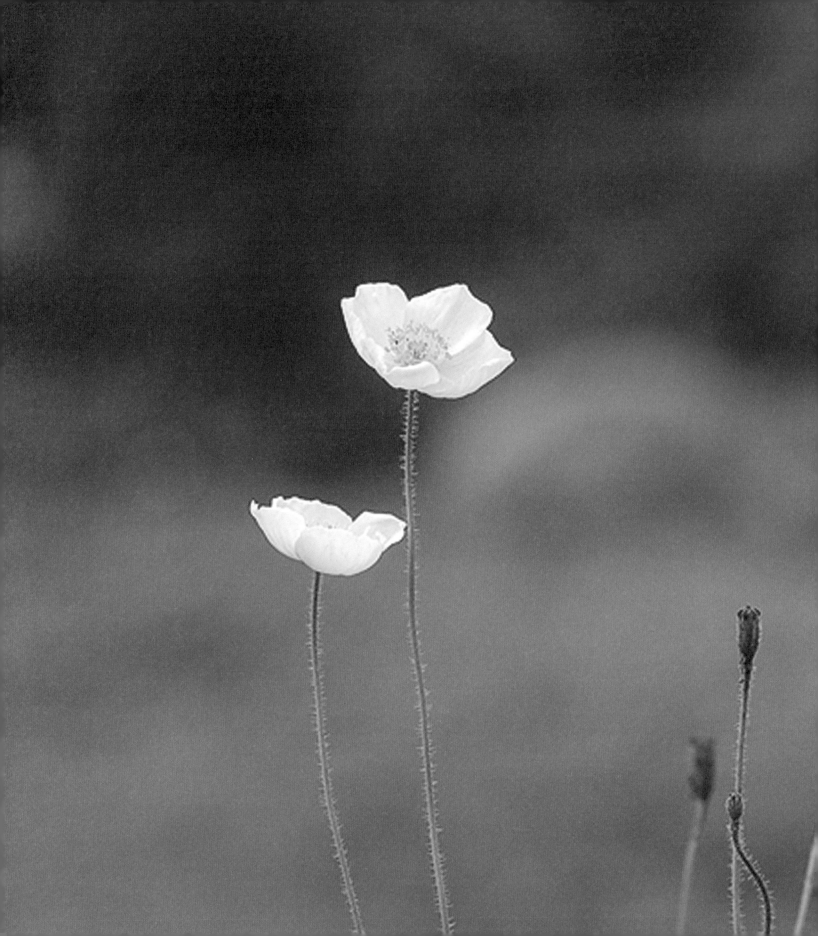

꽃이피어
살았다
피다

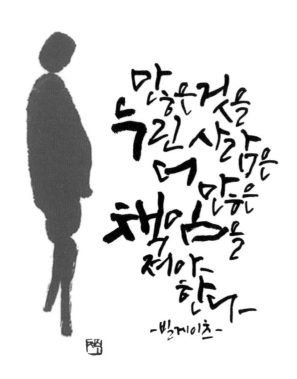

말한 것을 누린 사람은 더 많은 책임을 져야 한다
-빌게이츠-

잘못이 있어도
고치지
않는것이
바로
잘못이다

-논어-

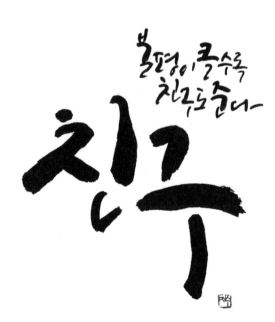

불평이 클수록
친구로 준다

친구

늘 앞이
유한 것은
내가
너 많이
쓰여 있기
때문이다

우리가
노력없이
얻을수있는
유일한 것은
노년이다

- 글로리아 피쳐 -

지혜는
즐거움에서
오고
후회는
말함에서
온다

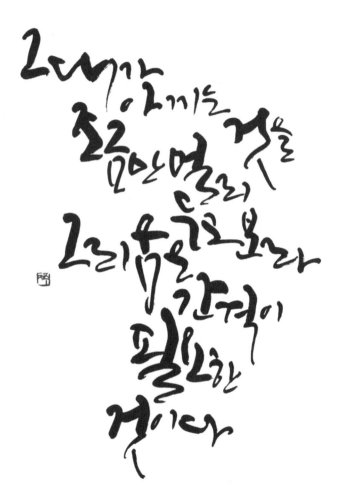

그대가 아끼는 것을
조금만 멀리
그리하여 두고 보라
간격이
필요한
것이다

매를 아끼면 애를 버린다

돈으로
살수있는
것들에대해
걱정하지
마세요
돈으로
살수없는
것들에대해걱정
하세요

- 파울로 코엘료 -

약해지지마

잊었잖아
불행하다고
한숨짓지마

햇살과
산들바람은
한쪽편만
들지않아

- 시바타도요글중에서 -

어두운 곳이
없다면
밝은 곳도 없다

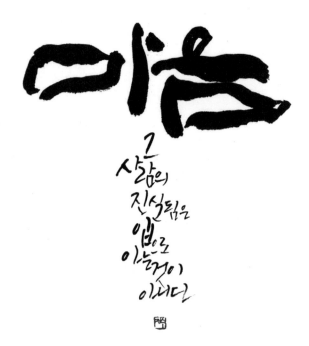

마음

그
사람의
진실됨은
앞으로
아는것이
이쩌다

진실한 말은 꾸밈이 없고 꾸미는 말은 진실이 없느라

-노자-

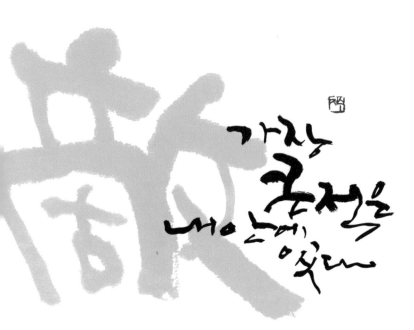

가장 큰절을 내 안에 있다

진심은 가슴
깊이 있지만
거짓은 혀끝에
있다

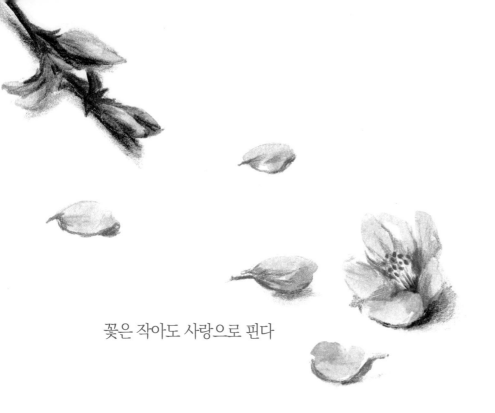

꽃은 작아도 사랑으로 핀다

정의
마음입니다

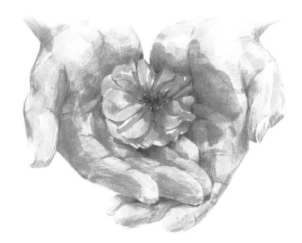

내가
먼저
뜨거워야
합니다

감동

사람은
둘로 나눌수있다
여자와남자가
아니라
긍정적인 사람과
그렇지
않은사람

긍정

천노의 발걸음

꼭 쥐고
있어야
내것이 되는 것은
진짜 내것이
아니다
잠깐 놓았는데도
내곁에 머무를때
그사람이
비로소
내사랑이다

-토마스M.맥나이트 글에서-

마음
DDT
내걸어
놓으면
되는데,
그게
정말
힘드네요

밤
자만 봐요

당신은 그저 바라볼수만 있어도 좋은 사람

늘봄 당신은
셀로시입니다

늘봄

세상에
주인삼아살면
모든것
반갑음

빠지만 & 산다

22녀도
체리들은
좋아
죽는다

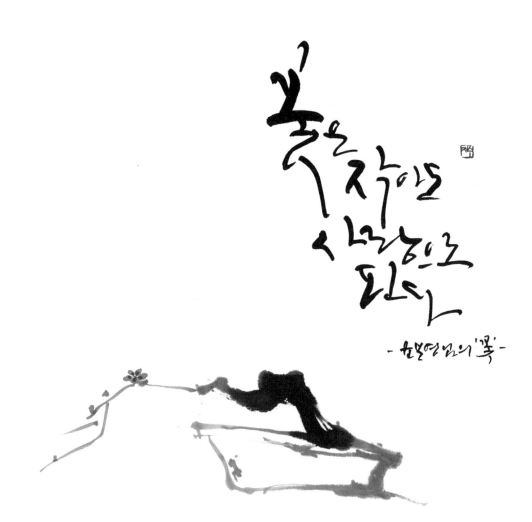

꽃은 작아도 사랑으로 핀다

- 한영옥의 '꽃' -

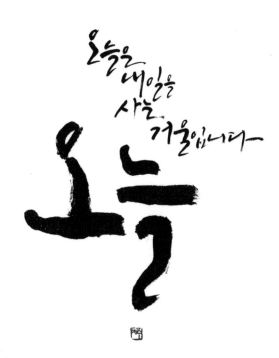

오늘은 내일을 사는 거울입니다

오늘

눈덮인 들판
함부로
걷지마라
오늘 남긴
발자국이
뒤에
사람의
이정표가
된다

- 서산대사 답설 -

사랑을
줄수없을
만큼
가난하지도
없구요
사랑을
받지
않아도
될
만큼
부유하
지도
없어요

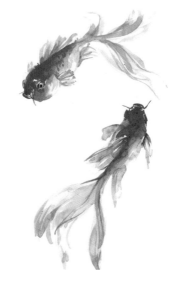

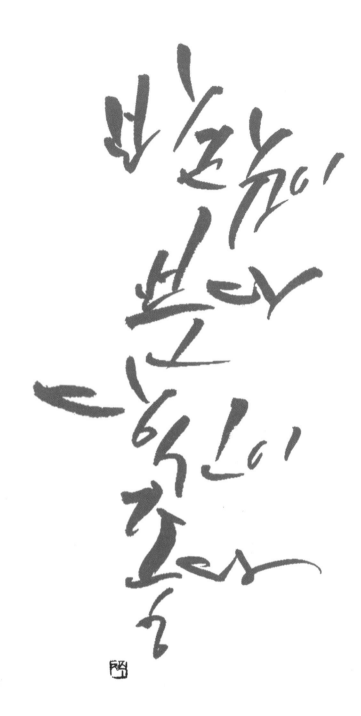

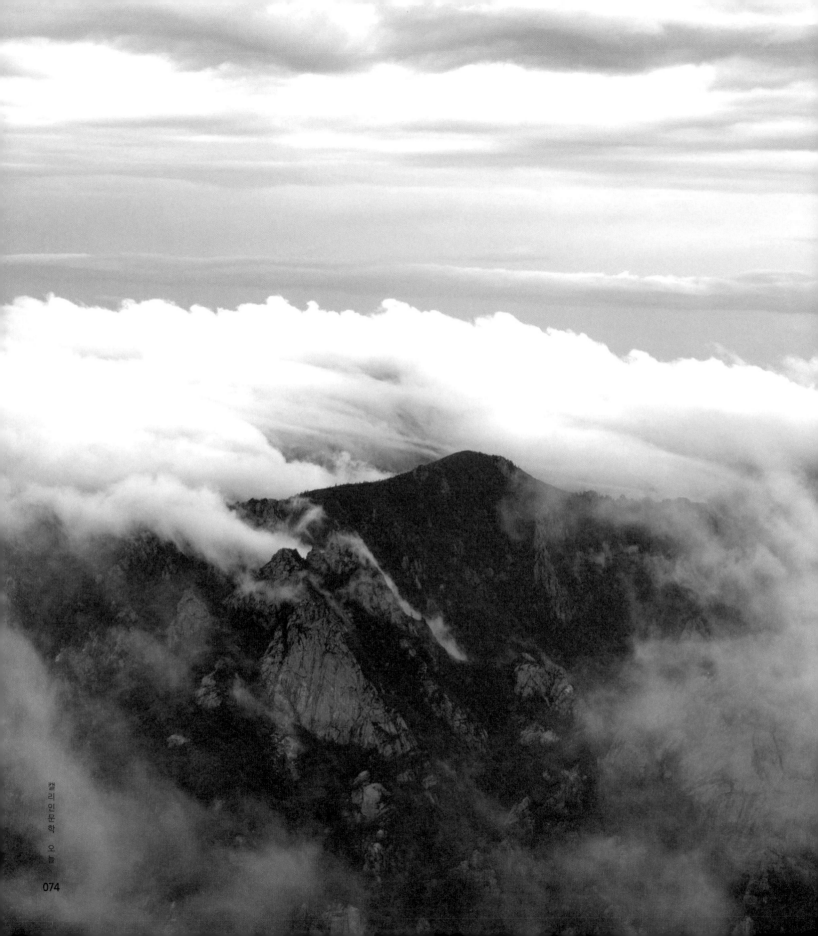

산을 바라보기 위해 반드시 산에서 내려와야 한다

정효수님의 포토에세이

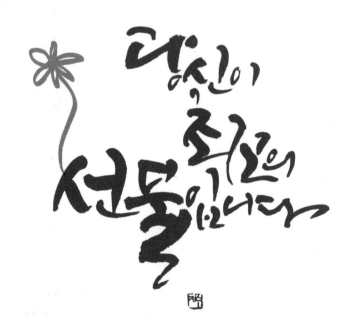

당신이 최고의 선물입니다

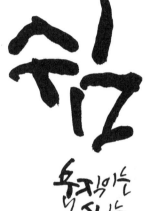

쉼

욕심내는
보채는
사람을 틔우지
못하는 법

여보게
함좀내지
고

인생을 살짝 리허가 즐겁다-

오늘은 아무
생각없고
당신만
그냥많이
보고 싶습니다

김용택 '푸른하늘'

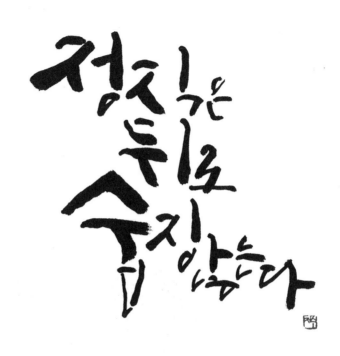

정치는 휘도 숨지 않는다

전심

마음을다하고
뜻을다하다

이 또한 지나가리라

나를 사랑한
비 때문에
오늘
우산을
던지
마세요

환경을
바꾸려
말고
나를
바꿔라

하나의 촛불이
불을 붙인다고
해서 처음 불이
약해지는 것은
아니다

-탈무드-

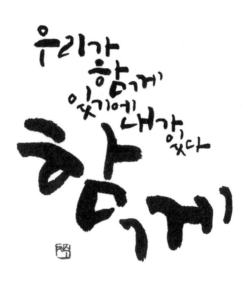

우리가 함께 있기에 내가 있다

함께

"UBUNTU"는 아프리카어로
"우리가 함께 있기에 내가 있다." 라는 말이다.

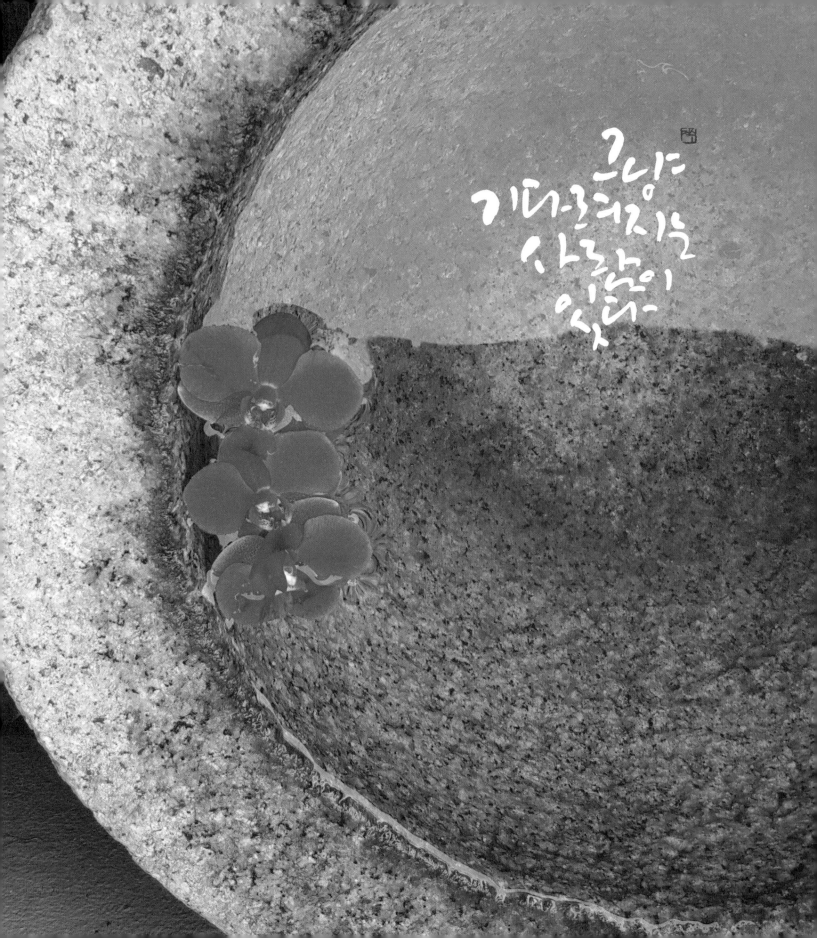

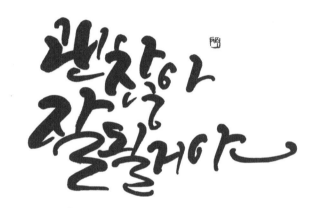

괜찮아 잘될거야

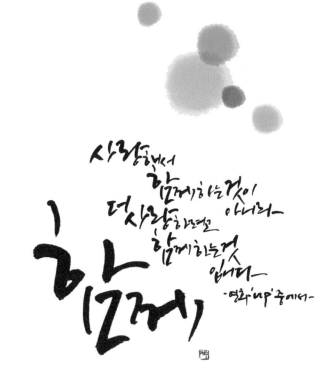

사랑해서
함께하는것이
아니라
더사랑하려고
함께하는것
입니다
-영화'마더'중에서-

함께

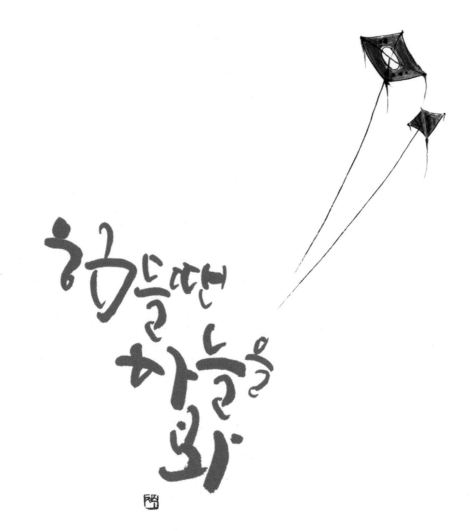

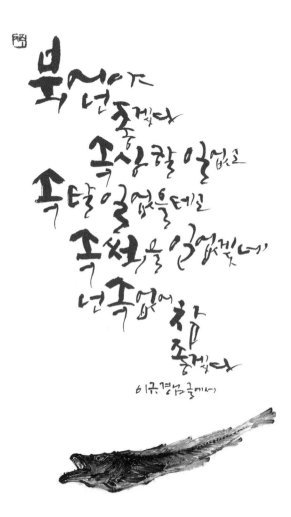

볶였야 넌 좋겠다
쏙상할 일없고
쏙탈일 없을테고
쏙쩍을 일없겠네,
넌쏙없어 참
좋겠다

이규경님글에서

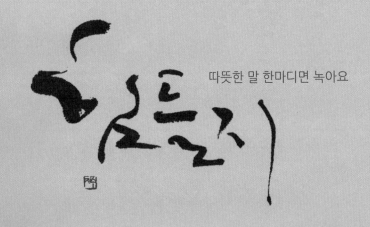

따뜻한 말 한마디면 녹아요

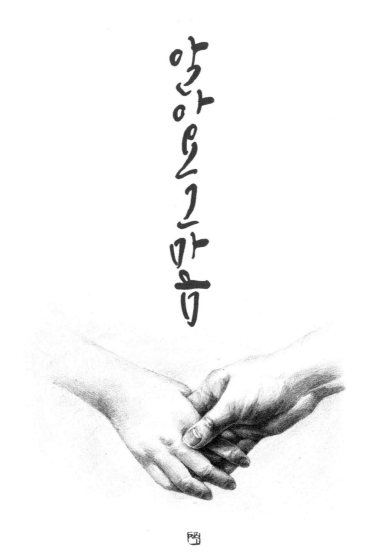

말하기전엔 숨을 한번숙이고 일하기전엔 힘을 한번갖자

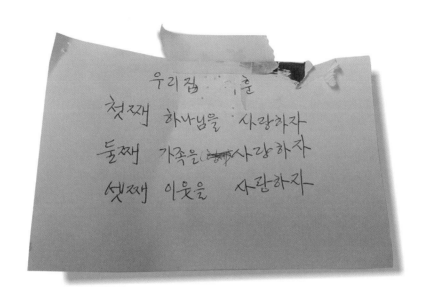

우리 집 가훈입니다
어머니께서 직접 써서 자녀들에게 한 장씩 나누어 주셨습니다
저에게는 그 어떤 글씨보다 더 귀합니다.

제 책상 앞에 늘 붙어 있습니다.

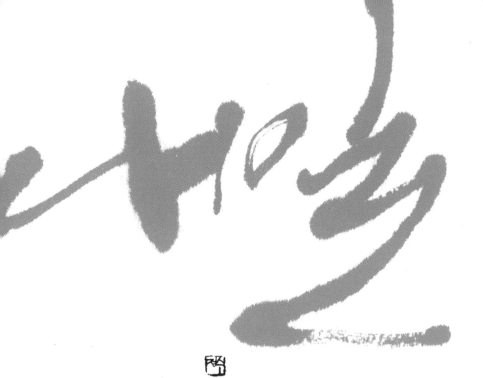

강을 떠나야 바다에 이른다

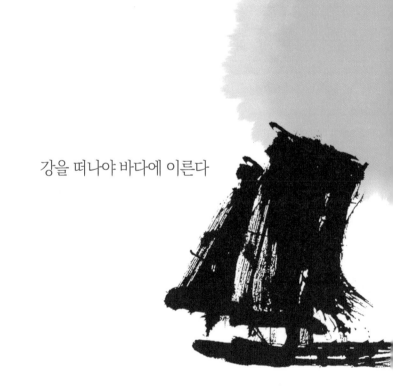

세상이
조절망이 조음지라도
내가
그대
곁에있음을
기억해요

- 이상호님의 글 -

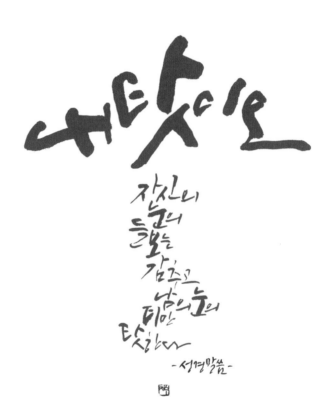

내탓이오

자신의
눈속의
들보는
감추고
남의눈의
티만
탓하네

-성경말씀-

지식은 배움에서 자라고
믿음은 진심에서 자란다

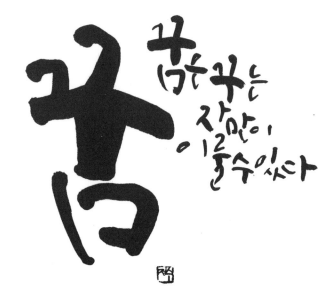

꿈을 꾸는 자만이 이룰 수 있다

오늘은힘들었지만
내일은잘될거야_

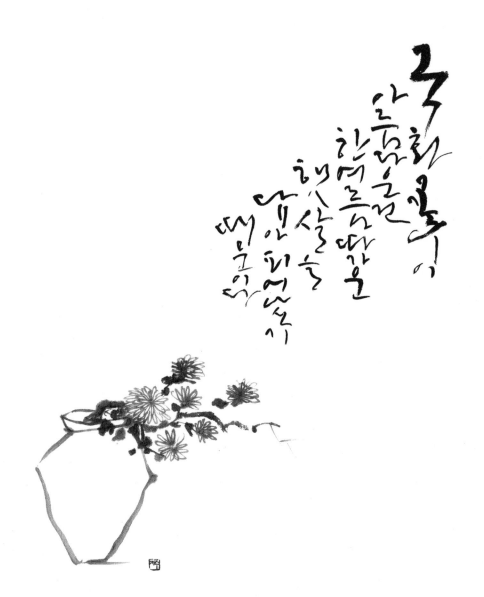

마음이 큰 사람에게 있는 것
신념

꽃은 날씨를 추워해야
향기를 팔지 않네

상촌선생글句중

훨훨
날아라

어릴적
우리들 모두의
설레는
꿈을 싣고

보석보다 마음을 열면 보입니다

지치면 지고 미치면 이긴다

생각하는
대로
살아야
한다
그러지
않으면
어느 순간
사는 당신을
대로 생각
할
것이다

- 폴부르제 -

길이
끝나는 곳에서도
길이 길이 있다
끝나는 곳에서도
길이 되는
사람이 있다

- 정호승님의 봄길중에서 -

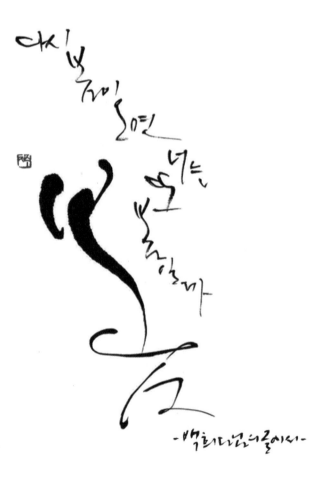

다시 봄에 돋으면 너는 묻고 싶겠지

- 백지 다섯의 글이다 -

사랑하는 것은
용기지만
사랑받는 것은
능력이다

재주 비록 가난한라도 큰 걱정 없이 옷과 밥은 살거시

깁슨 부처로 얼거 배 사는 거시 보다 낫고

풀르거 자해서 근심 없이 사는 거시

구로 천한 재에서 근심 여서 사는 거시 보다 낫고

거친 밥을 먹고 배얼어 사는거시

주호 약은 멱이 고가 며 사는니 거슨 바이 낫다

명심보감 중에서

남이 알아주지
않는다고
염려하지
말고
남을 알지
못할까
걱정하라

- 공자 -

마음이
풍성한
한가득이가
되세요

열린마음

존경받는 사람의 공통점은
마음이 열려있다는 것이다

일흔에 뱅뱅 저만큼
밤흔에 희네한돼

강물은
강을 떠나도
반기어 오른다

화엄경

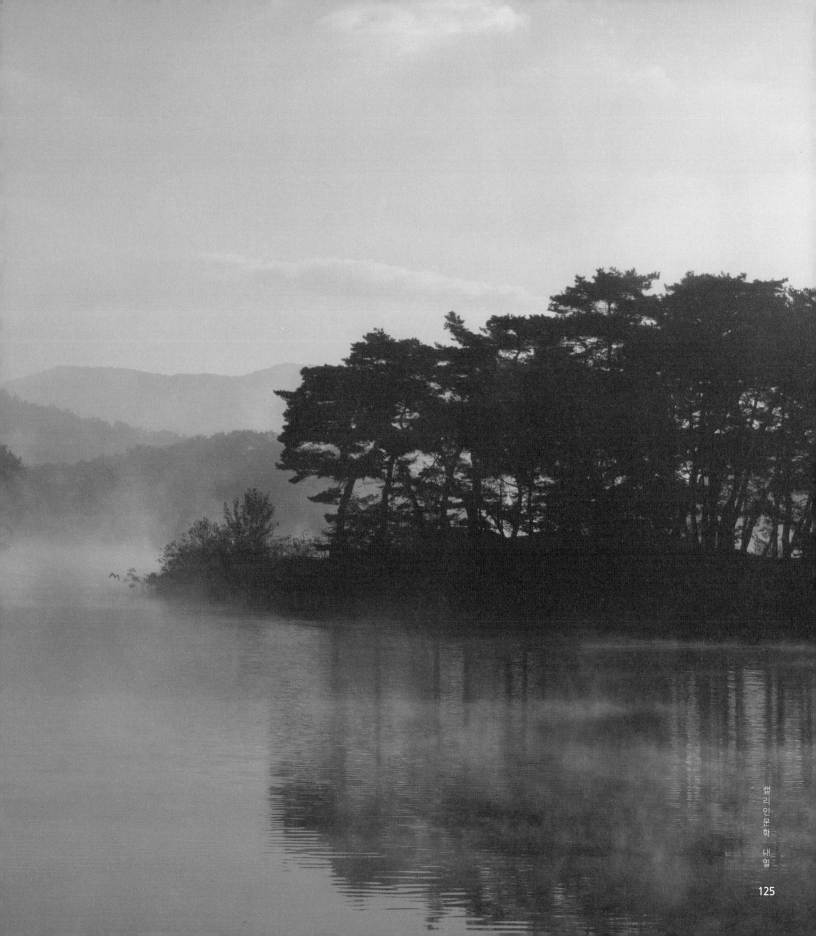

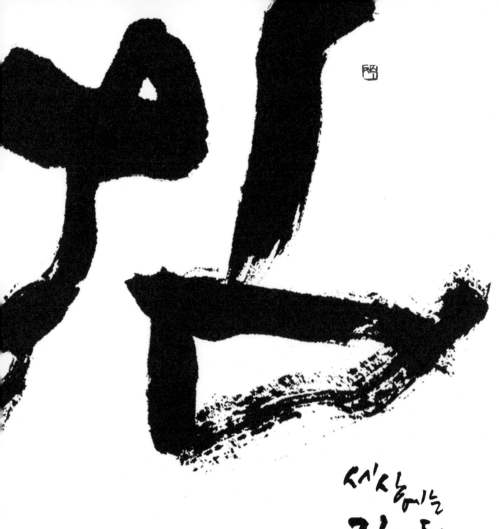

세상에는
짐이 되는
사람으로
있지만
힘이 되는
사람으로
있다

희망은
볼수없는것을
보고
만질수없는것
느끼고
불가능한것을
이룬다

희망

-헬렌켈러-

나눔을
넉넉하면
묘함이 됩니다

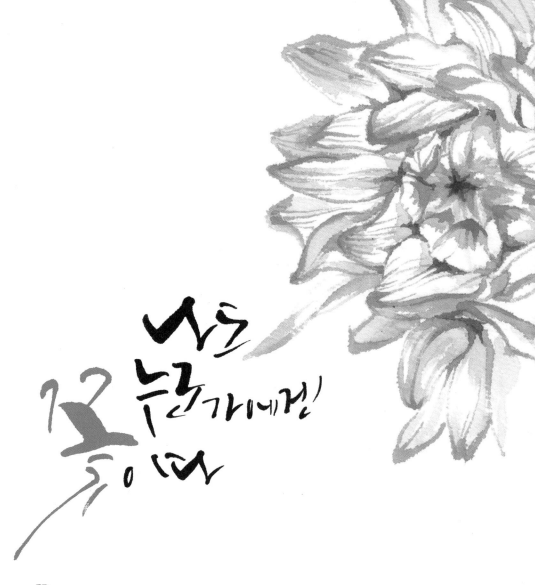

나는
꽃 누군가에겐
이다

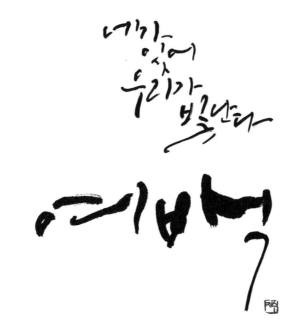

네가 있어
우리가 빛난다

여백

좋은
좋았다면
시작이아닌
끝이좋은
인연이네다
좋은
인연

-혜민스님 글에서-

행복을
찾는건
푸른 하늘을
보는것만큼
쉽다

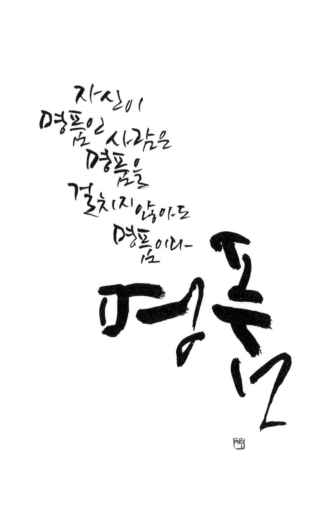

자신이
명품인 사람은
명품을
걸치지 않아도
명품이다~

명품

쉬워 보이는
일르 하려면
어렵다

못 할것
같은 일르
시작해
놓으면
이루어진다

-채근담-

열정을 다하면 실패함 틈없다

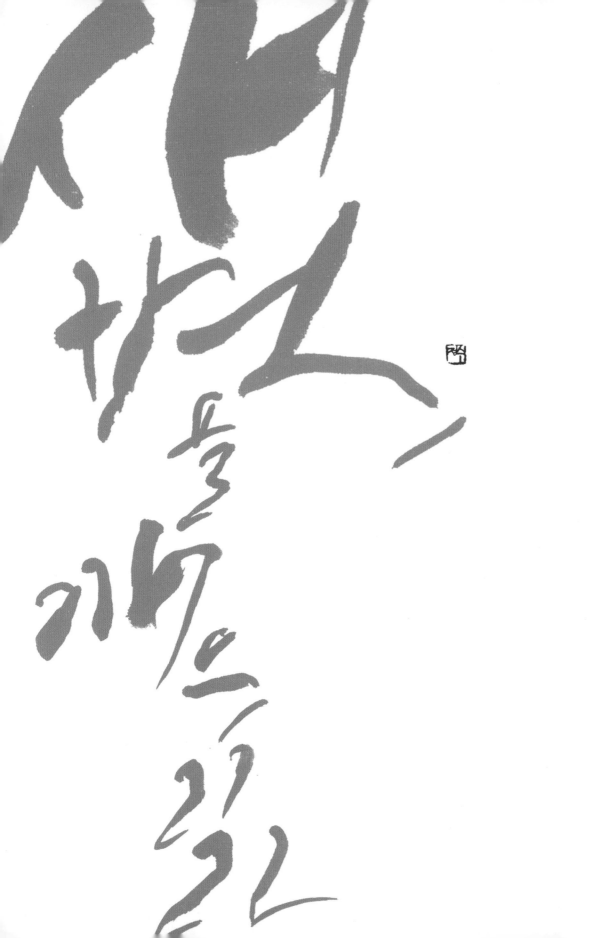

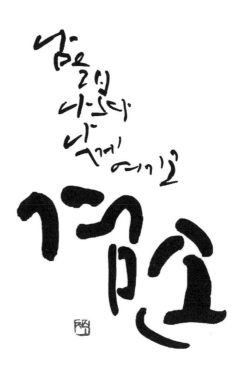

그대가
오지 않아도선
나는
언제나
겨울

-이정하님의 글에서-

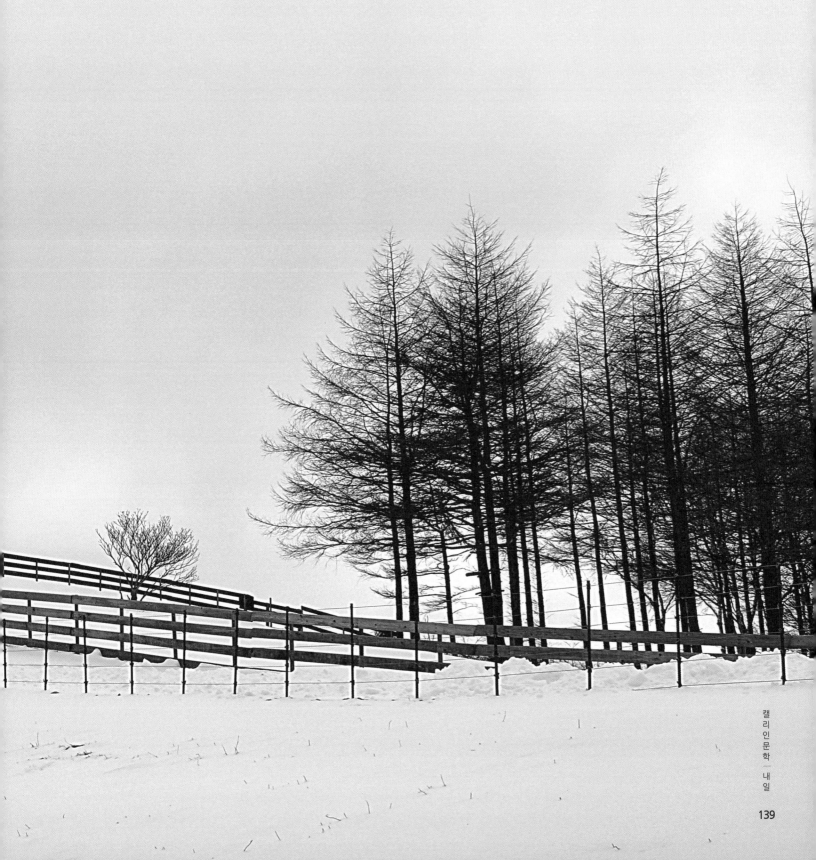

꿈

지금
잠을 자면
꿈을
꾸지만~

지금
노력하면
꿈을
이룬다

열정이
높이이만큼
올라

열정

글꽃이 피어나다

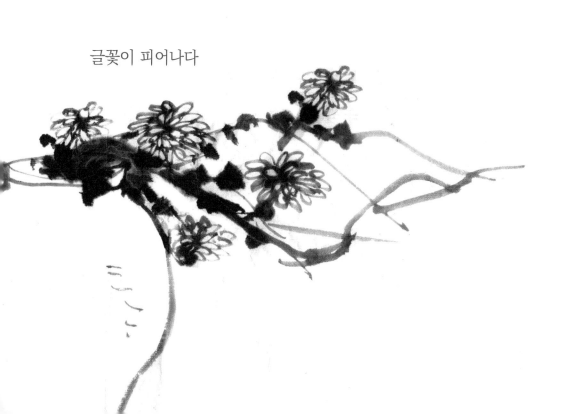

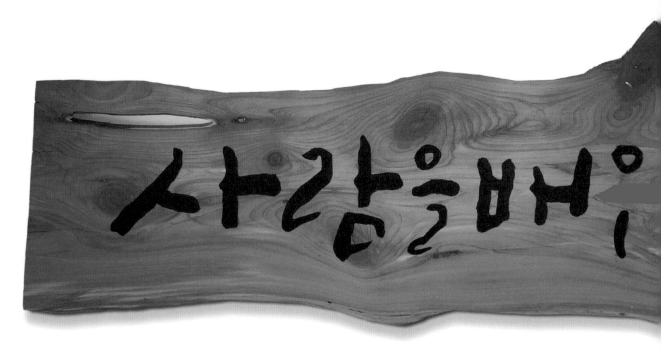

사람을 배우다
향나무, 먹 86×40

캘리를 배우다
사람을 배우다

사람을 배우다
림스캘리그라피 2016년도 표어

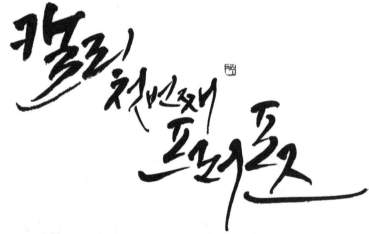

캘리 첫 번째 프러포즈
림스캘리그라피 24기 입문반 졸업전시회 주제
2017.3.21~3.25

캘리로 엮다

캘리로 엮다
림스캘리그라피
2015년도 표어

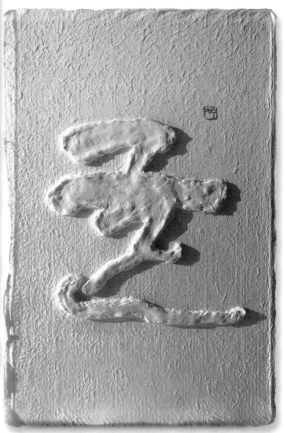

한글
종이죽 120×90

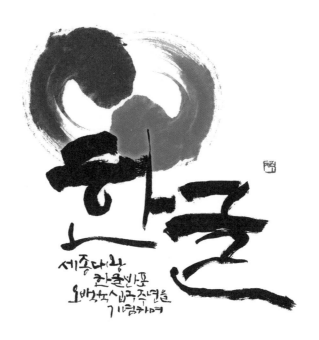

한글
한글반포 오백육십구주년 기념 림스동문 전시회
2015.10.15~10.21

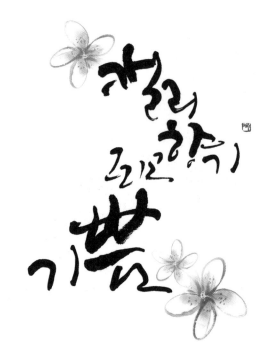

캘리향기 그리고 기쁨
림스캘리그라피 20기 입문반 졸업전시회 주제
2016.8.26~9.1

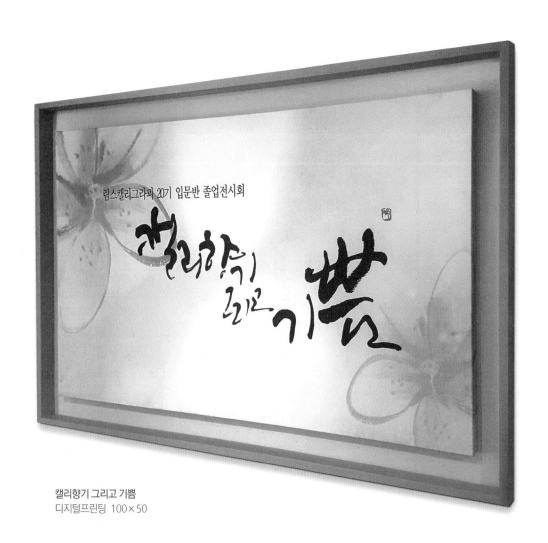

캘리향기 그리고 기쁨
디지털프린팅 100×50

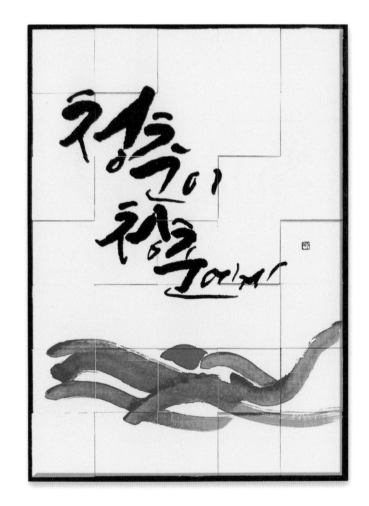

청춘이 청춘에게
포멕스, 한지, 한국화물감 51×73

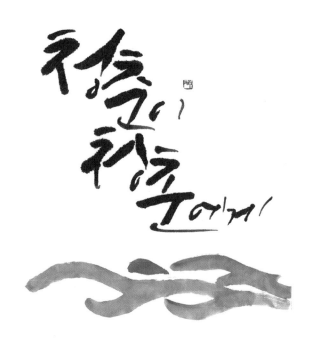

청춘이 청춘에게
림스캘리그라피 8기 입문반 졸업전시회 주제
2015.2.7~2.14

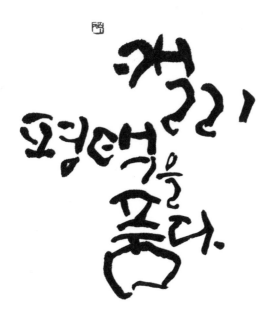

캘리 평택을 품다
림스캘리그라피 15기 입문반 졸업전시회 주제
2015.11.24~11.30

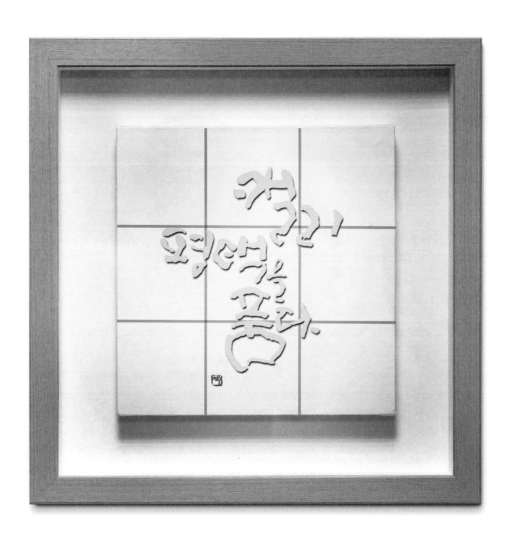

캘리 평택을 품다
도자기 70×70

캘리그라피를 요리하다
나무도마, 쇠 90×40

캘리그라피를 요리하다

림스캘리그라피 1기 입문반 졸업전시회 주제
2014.7.12~7.18

캘
리
인
문
학 ｜ 글
피

157

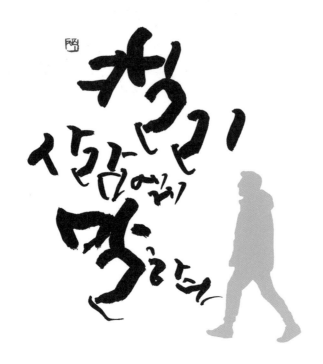

캘리 사람에게 말하다
림스캘리그라피 16기 입문반 졸업전시회 주제
2016.2.12~2.18

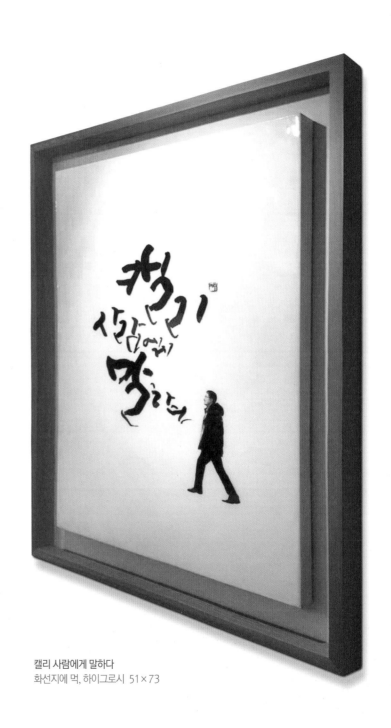

캘리 사람에게 말하다
화선지에 먹, 하이그로시 51×73

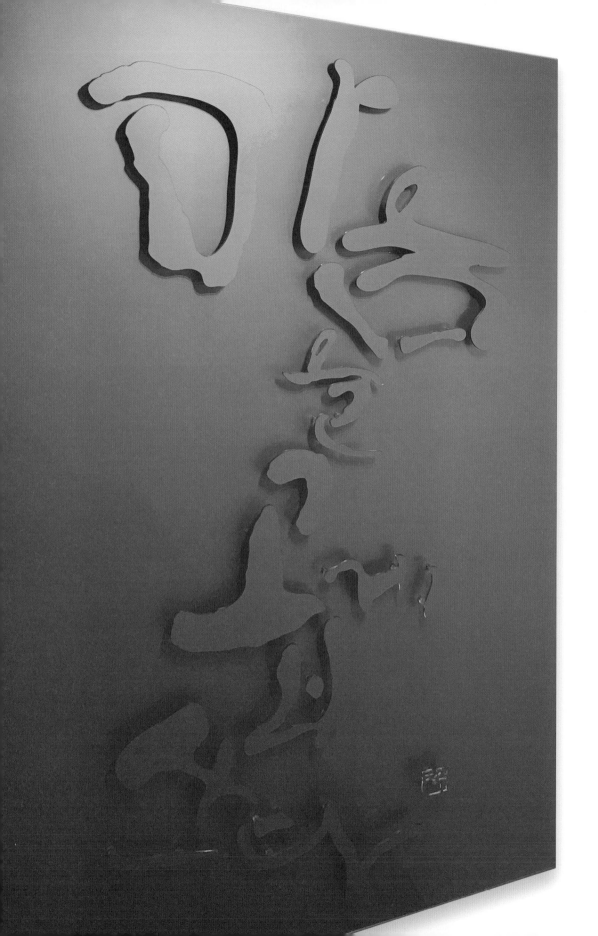

마음을 곱게 쓰다
아크릴 70×120

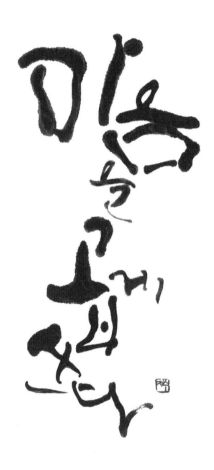

마음을 곱게 쓰다
국회 초대전시회 주제
2016.6.27~7.1

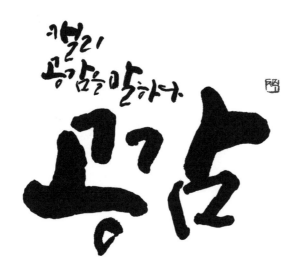

캘리 공감을 말하다
림스캘리그라피 23기 입문반 졸업전시회 주제
2017.1.6~1.12

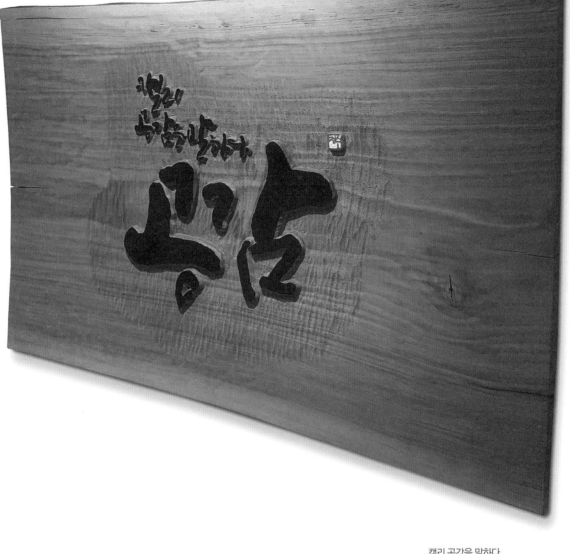

캘리 공감을 말하다
호두나무, 먹 85×51

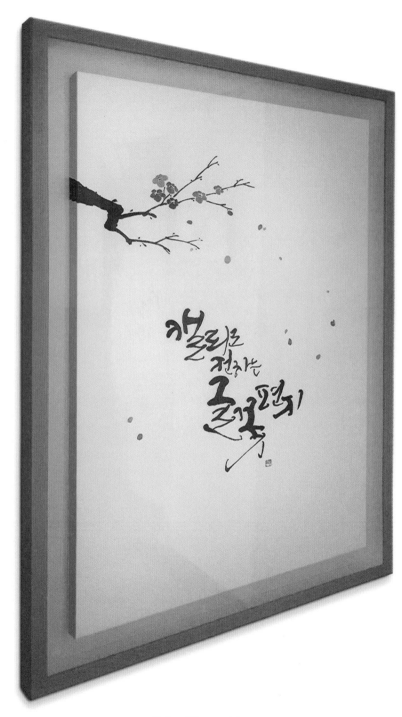

캘리로 전하는 글꽃편지
화선지에 먹, 한국화물감 60×80

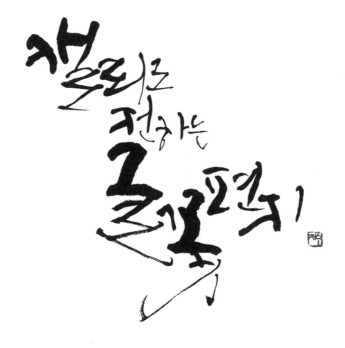

캘리로 전하는 글꽃편지
은평구 초대전시회 주제
2016.4.22.~4.28

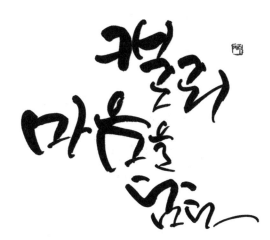

캘리 마음을 담다
림스캘리그라피 12기 입문반 졸업전시회 주제
2015.7.10~7.15

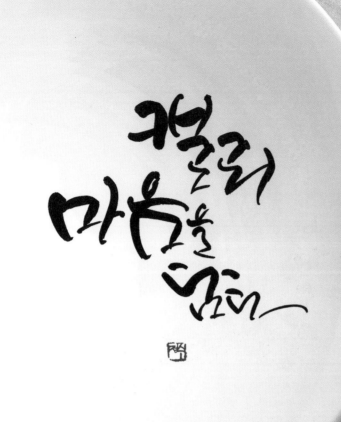

캘리 마음을 담다
도자기 접시, 먹 35×35

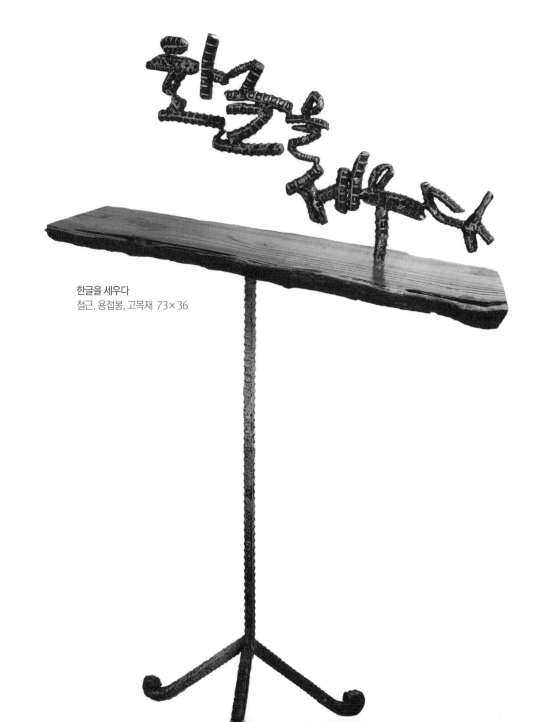

한글을 세우다
철근, 용접봉, 고목재 73×36

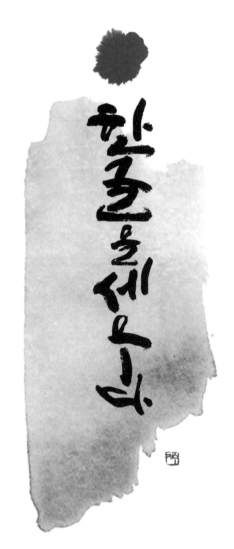

한글을 세우다
한글반포 오백칠십주년 기념
은평구 초대전 전시회 주제
2016.10.4~10.8

캘리, 행복을 그리다

캘리, 행복을 그리다
림스캘리그라피 13,14기 입문반 졸업전시회 주제
2015.11.13~11.19

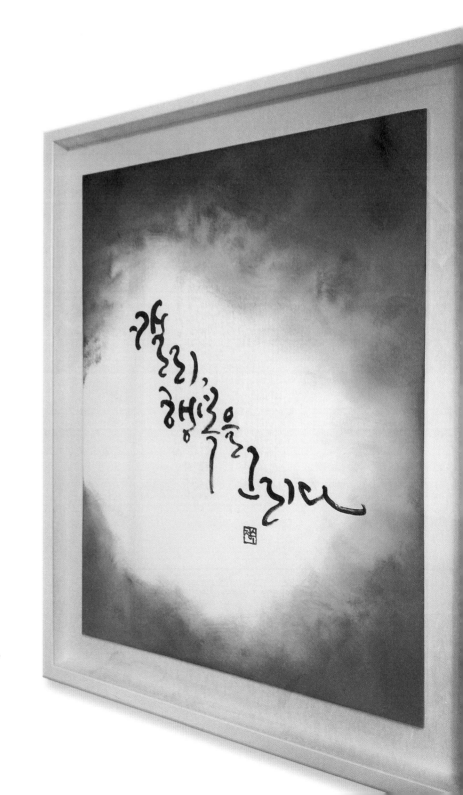

캘리, 행복을 그리다
캔버스, 유화물감 61×83

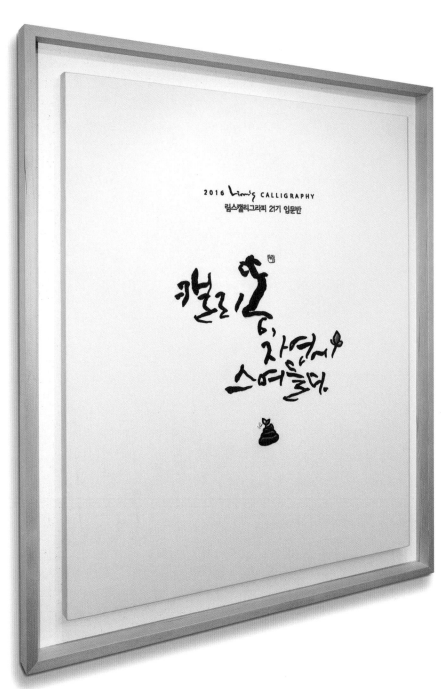

캘리똥, 자연에 스며들다
천에 자수 60×80

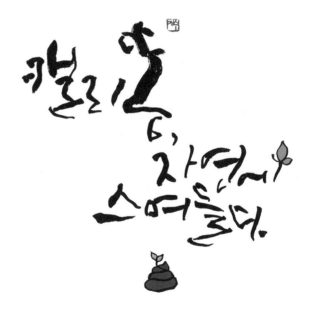

캘리똥, 자연에 스며들다
림스캘리그라피 21기 입문반 졸업전시회 주제
2016.11.28~11.30

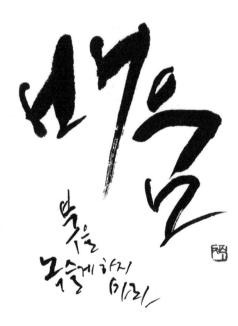

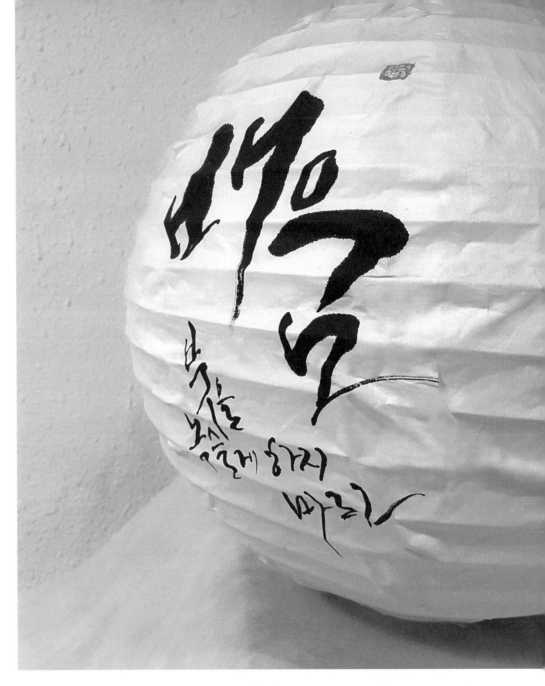

배움
이합지에 먹, 원형등 40×40

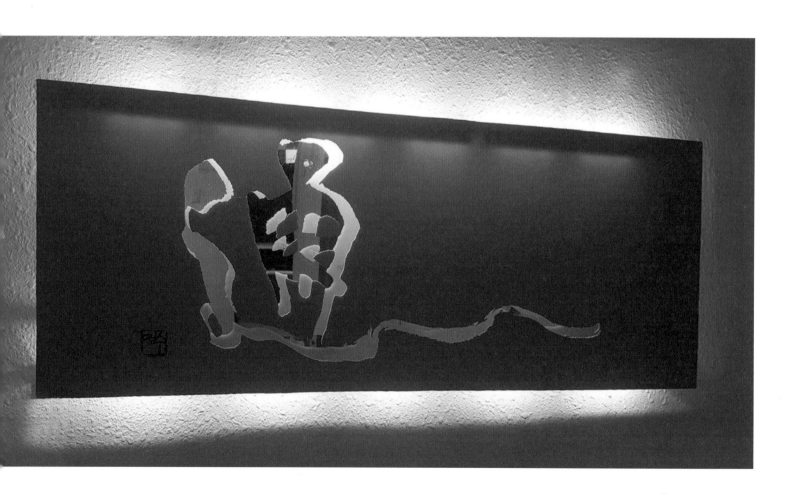

통
아크릴, LED조명 80×30

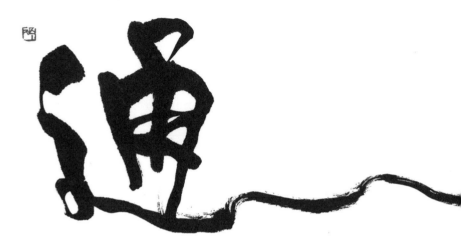

통
림스캘리그라피 3기 입문반 졸업전시회 주제
2014.8.23~8.29

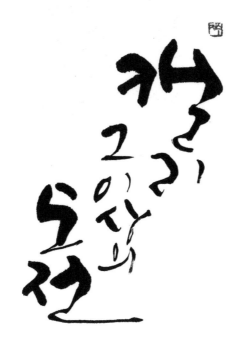

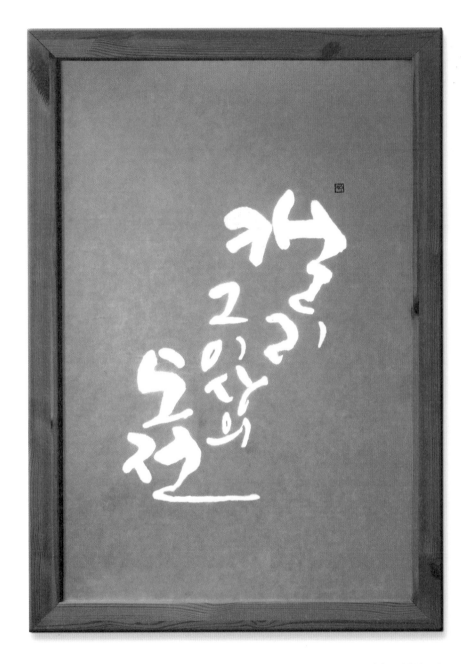

캘리 그 이상의 도전
포맥스, LED조명, 화선지 60×80

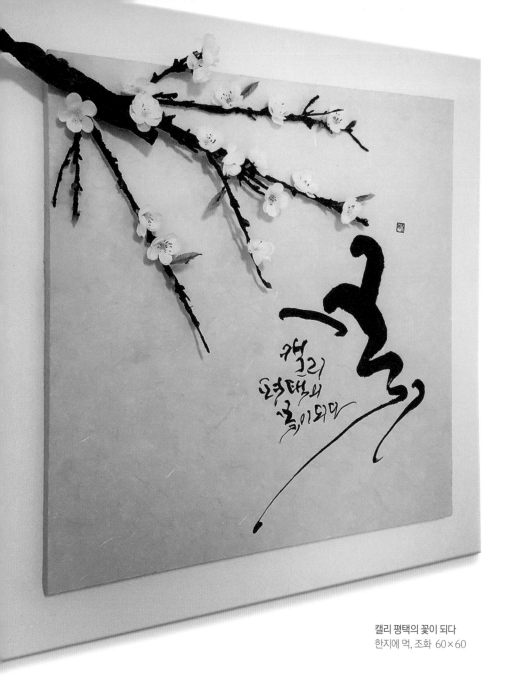

캘리 평택의 꽃이 되다
한지에 먹, 조화 60×60

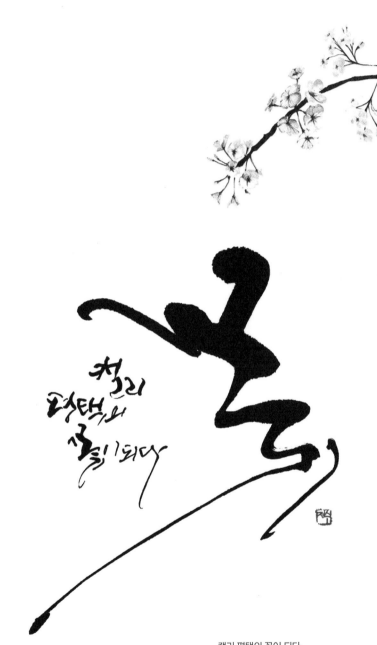

캘리 평택의 꽃이 되다
림스캘리그라피 11기 입문반 졸업전시회 주제
2015.6.1~6.5

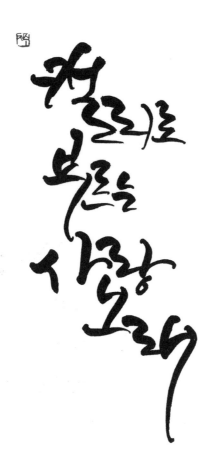

캘리로 부르는 사랑노래
림스캘리그라피 18기 입문반 졸업전시회 주제
2016.5.20~5.25

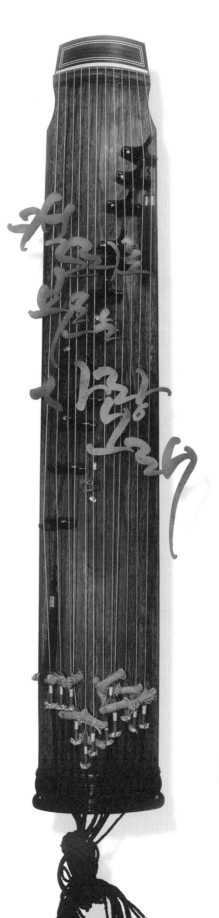

캘리로 부르는 사랑노래
가야금, 쇠 30×140

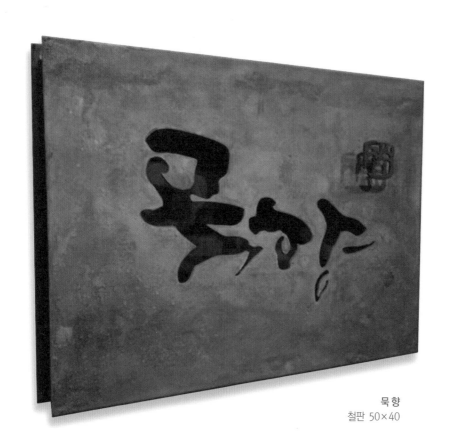

묵향
철판 50×40

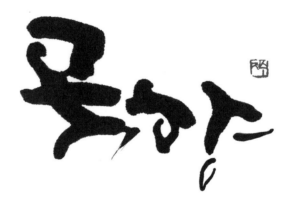

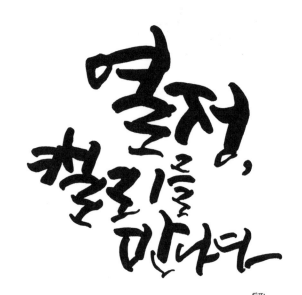

열정, 캘리를 만나다
림스캘리그라피 19기 입문반 졸업전시회 주제
2016.6.2~6.8

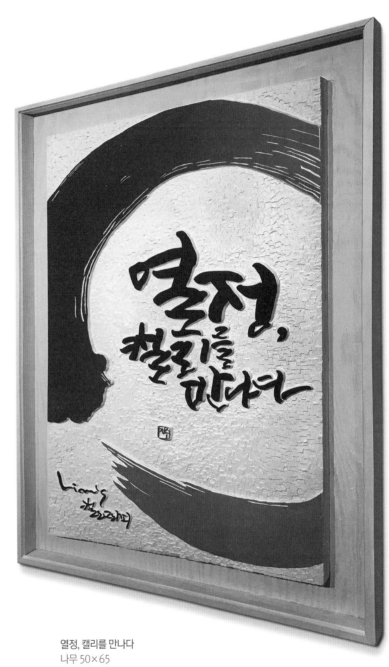

열정, 캘리를 만나다
나무 50×65

마음으로 배우고 혼을 담아 쓰다
이합지, 아크릴 80×100

마음으로 배우고 혼을 담아 쓰다
림스캘리그라피 교훈

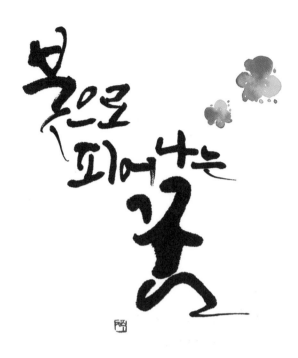

붓으로 피어나는 꿈
림스캘리그라피 17기 입문반 졸업전시회 주제
2016.4.11~4.16

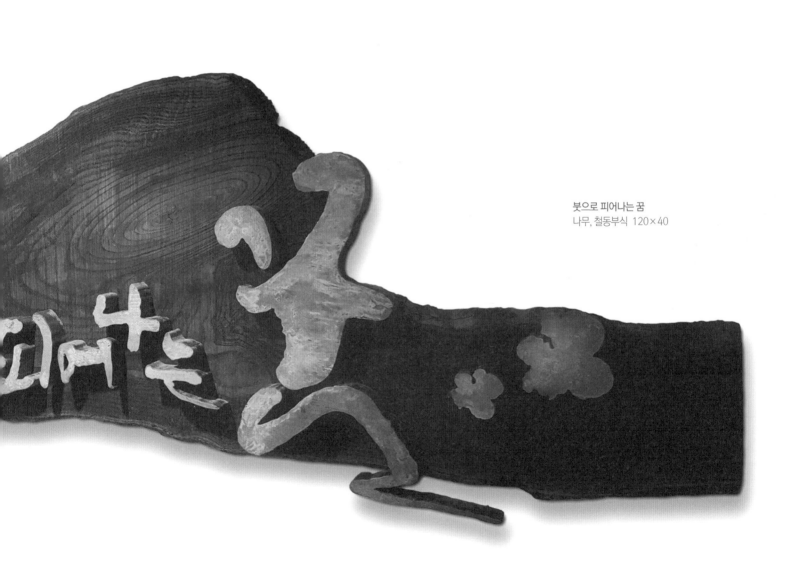

붓으로 피어나는 꿈
나무, 철동부식 120×40

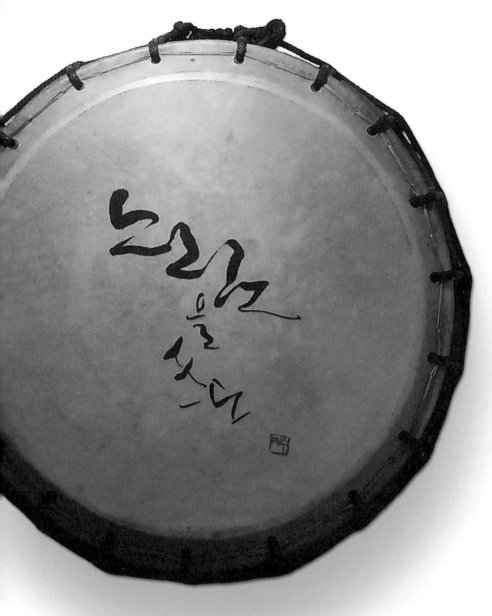

느림을 쓰다
북, 아크릴물감 50×50

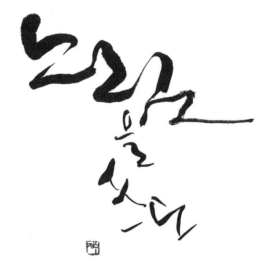

느림을 쓰다
림스캘리그라피 6,7기 입문반 졸업전시회 주제
2014.12.25~12.31

캘리, 은평을 만나다

캘리, 은평을 만나다
은평구 초대전시회 주제
2015.3.20.~3.28

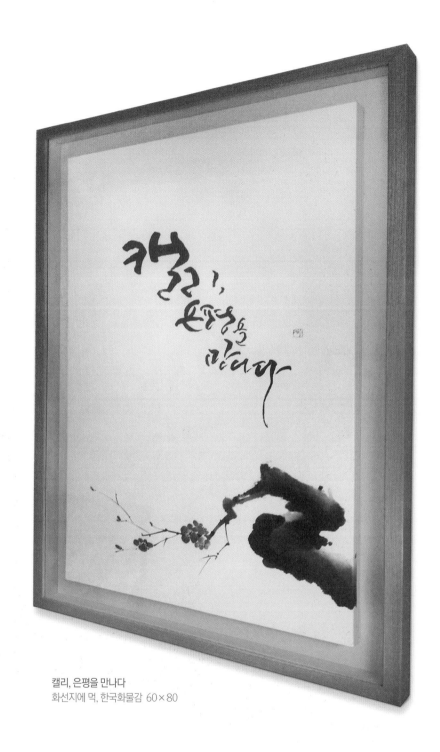

캘리, 은평을 만나다
화선지에 먹, 한국화물감 60×80

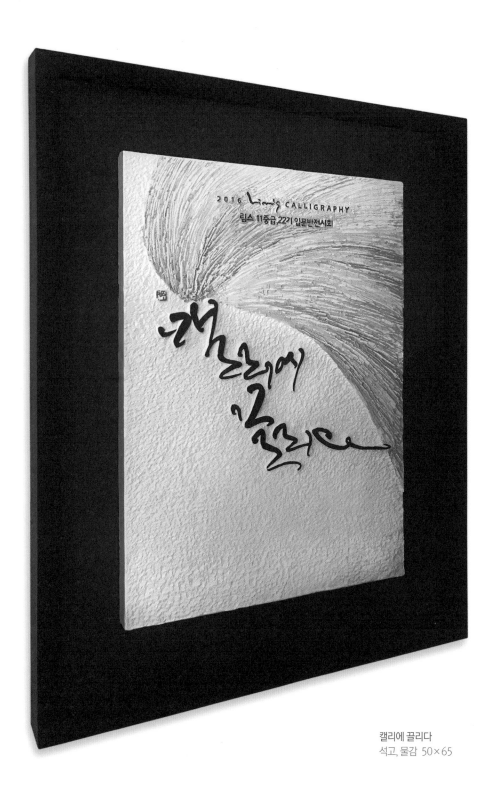

2016 Liang CALLIGRAPHY
림스 11중급, 22기 입문반전시회

캘리에 끌리다
석고, 물감 50×65

캘리에 끌리다
림스캘리그라피 22기 인문반 졸업전시회 주제
2016.12.2~12.8

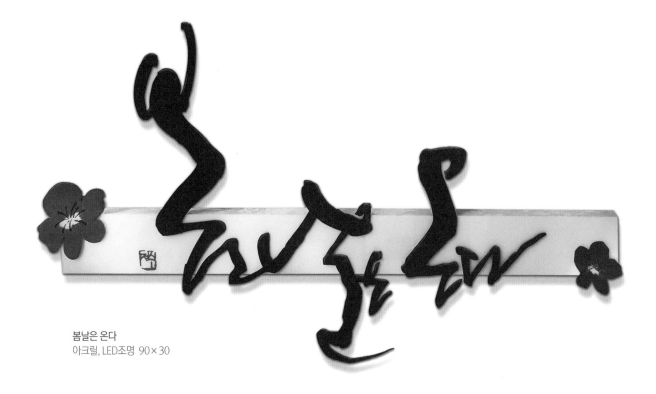

봄날은 온다
아크릴, LED조명 90×30

봄날은 온다
림스캘리그라피 9,10기 입문반 졸업전시회 주제
2015.4.11~4.18

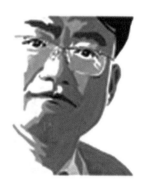

Calligrapher _ 임정수

http://blog.daum.net/limsoo1999
http://blog.naver.com/limsoo199
limsoo1999@hanmail.net / limsoo199@naver.com

캘리그라피하우스

초판 1쇄 발행 2017년 3월 16일
초판 2쇄 발행 2022년 4월 18일
지은이 임정수
펴낸곳 한스하우스

편 집 김경민 이수미
디자인 한 욱 민윤희
사 진 이형흠 형태호 최성오 박충현
인 쇄 한흥수
등 록 2000년 3월 3일(제2-3003호)
주 소 서울시 중구 오장동 69-7
전 화 02-2275-1600
팩 스 02-2275-1601
이메일 hhs6186@naver.com

값 24,000원
ISBN 978-89-92440-36-3